野谷林 対 計書

로 쓰자, 라는 공동발표문에 의하여 결정되었다. 문화부 부부장, 일본 시모무라 하쿠분 제서 '현중일 공용한자808자를 교원의 새 출발점으 력방안을 담은 공동 성명서를 채택 한국 김종덕 문화체육관광부장관, 중국 양즈진(楊志今) 808자를 확정하고 2014년 11월 29~30일 일본에서 열린 한중일 문화장관회의가 3국 문화협 (韓中日共通漢字808후』는 韓國, 中國, 日本 三國의 각계 저명인사 들이 상용 공통한자

특히 한국이 正字, 중국의 簡字, 일본의 略字를 일목 요연 하게 대비시켜 표기하였으므로 漢字文化圈의 友誼增進과 相互理瞬에 크게 기여할 수 있을 것이다.

情報를 高陽하는 좋은 敎材가 되기를 期待하는 마입니다. 미환 수 있을 것이다. 東洋固有의 藝術 강르인 書法藝術의 연마를 통해 心性을 涵養하고 교로서의 역할을 할 수 있도록 편집하였으니 韓中日 書藝愛好家들이 學習用으로 많이 체 판단 아니라 書藝體의 기본이 되는 楷書體를 唐歐陽詢 筆意로 직접 필사하여 서에교본

7.0202

搖薦辭

유와는 바이다.

지난 7년 전 2013년 10월 23일 중국인민대학(소주학교)에서 '한중일 공용상건한자국제 학술연토회'가 개최되었다. 당시에 陳泰夏 박사와 한국대표로 함께 참여하여 808자를 선 학술연토회'가 개최되었다. 당시에 陳泰夏 박사와 한국대표로 함께 참여하여 808자를 선 학술연토회'가 개최되었다. 당시에 陳泰夏 박사와 한국대표로 함께 참여하여 808자를 선 하는 경우 2013년 10월 23일 중국인민대학(소주학교)에서 '한중일 공용상건한자국제

내포와고 있다 하겠다. 였다. 따라서 이 책의 출간은 처음 세 나라가 기획한 의의를 충분히 되살될 수 있는 의미를과 언어와 문자가 차이를 극복하고 공통점을 찾아 이어주는 역할을 할 수 있게 하자는 취지 韓中日共運灌车808후를 제정한 의의는 세대를 거듭할수록 벌어지는 세 국가 간의 의식

려하고 힘 있는 해서체 서예교본으로 만든 것은 처음 있는 일이다. 적어보는 서예 퍼포먼스도 수행되기도 했지만 전문을 주제별 어휘로 재구성하고 이를 미 특히 韓中日共通漢字808字를 내용으로 다수의 교재가 개발되기도 했고 808인이 한자씩

이다. 포화 아세에 많은 영화력이 탐회하게 되기를 기대한다. 다면 부족한 분위기를 일신할 수 있을 것이다. 이에 즐거운 마음으로 이 책을 추천하는 마 근래 한자교육과 서예교육이 미진한 점이 없지 아니한데 이 책을 교본으로 사용할 수 있

투이로 성국 리슐기 전생님이 전상과 쇄운등 기원하고 아름다운 인생이 계속되기를 작

2020.7 대한김정희 이사장 李 權 宰 삼가 쓰다.

(面2 일2 월21 년4102 보일양중)

로 점性(사하기 위해신 部廳之 調達이 고속히 이뤄져야 한다"고 말했다. 일이 表로 정리해 소개했다. 정부 관계자는 "共用漢字"를 보다 凡政府的으의 提言을 한 바 있다"고 덧붙였다. 또 인터넷관 新聞에는 808字의 漢字를 일 漢字808字"를 3國의 標離板에 활용하거나 學校書藝 수업시간에 도입하는 등

대 강관 회담의 기조연설 주제로 제택할 것을 결정했다. 대 강관 회담의 기조연설 주제로 제택할 것을 결정했다.

이번 會談에는 한국에서 金鍾德文化體育觀光部長, 유국에서 양신을 맺었다. 이번 출청이 첫 일을 명성하는 이에 앞서 이날 오전에 열린 3국 문 자아되고 취후 등을 이어왔다. 이에 앞서 이날 오전에 열린 3국 문 자아되고 취후 등을 이어 앞서 이날 모든 등을 맺었다. 지수는 발표 하는 한국 보고 등을 받았다.

의 소式論議로 확대된 셈이다.

央日報·新華祉·日本經濟新聞社主催)에서 정식 채택됐다. 3국 간 過去事· 합土·政治같등이 심화되고 있는 가운데 아시아에 강력한 文化的連帶를 확 산시키고 세 나라 미래 세대의 교류를 보다 활성화하자는 취지에서 비롯됐 다.

동한 文化交流'를 제안했다. (中 전원 제양자'韓・中・日 30人會'(中 전 1808年) 는 지난 4월 中國楊州에서 열린 제양자'韓・中・日 30人會'(中

에서 시모무라 하구분(下村博文) 日本文部科學相은 基調演說을 통해 漢字를

"韓·中·日共用漢字808字를 보다 적극적으로 활용해 나가자."

"木丛字808字歎用共" 宣勇小交日·中·韓 戶底 內 (會人05日·中·韓) 修少区 "印亭 豆籬鑑聞 郊 (○ は 突間 另"

《중앙일보 2014년 12월 2일 사실》

복의 출발점으로 삼는 것만큼 현실적인 것은 없다. 문제도 논의되기 시작했다. 3국 공통의 언어 사용 확대를 교린(变牒) 관계 회 한 수 있을 것이다. 마침 3국 간에는 일정 부분 해빙 분위기가 나타나고 있다. 공통 상용한자를 도로 표지관 등에 활용하면 그 이점은 누구나 피부로 실감 유하고 인문 교류를 강화하는 기회를 주게 된다. 3국 간 국민 교류의 시대에 다. 3국 공통 상용한자 사용 확대는 미래 세대에게 한자 문화권의 가치를 공 다. 3국 공통 상용한자 사용 확대는 미래 세대에게 한자 문화권의 가치를 공 다. 3국 공통 상용한자 사용 확대는 미래 세대에게 한자 문화권의 가치를 공 하면 문과 공통 상용한자 사용 확대는 미래 세대에게 한자 문화권의 가치를 공 자란 3국 공통 상용한자 사용 확대는 미래 세대에게 한자 문화권의 가치를 공 구한 3국 공통 상용한자 사용 확대는 미래 세대에게 한자 문화권의 가치를 공 상하고 인면 문화권으로 사용한다. 3국 공통생명시에는 공통 상용한자 부분은 들어가지 못했

고로 표지관이나 상점 간관, 학교 수업 등에 사용하지는 제언도 나왔다. 선정했고 올해 808자로 확정한 바 있다. 올해 회의에선 공통 상용한자를 3국 의에서도 상용 공통한자 선정이 의미 있는 일이라는 평가가 있었다. 3국의 자 의에서도 상용 공통한자 선정이 의미 있는 일이라는 평가가 있었다. 3국의 작 의에서도 상용 공통한자 선정이 의미 있는 일이라는 평가가 있었다. 3국의 작 의에서도 상용 공통한자 선정이 의미 있는 일이라는 평가가 있었다. 3국의 작

시대를 오게 하는 길이다. 나라 동아시아 정확와 번영의 버림목이기도 하다. 진정한 의미에서의 아시아 코 있는 상황에서 3국이 문화교류・협력은 상호 이래와 우호의 촉진제일 뿐이 한・일, 중・일 간 역사・영토분쟁으로 동북아에서 불신과 대립이 가시지 않 과 등, 원, 중・일 간 역사・영토분쟁으로 동북아에서 불신과 대립이 가시지 않 과 등, 문화산업 협력이 포함됐다. 3국은 지방 간 협력 증진 차원에서 청주시 교류, 문화산업 협력이 포함됐다. 3국은 지방 간 협력 증진 차원에서 청주시 개단달 29~30일 일본에서 열린 한・중・일 문화장관 회의가 공국 문화협력 방안을 담은 공동성명서를 채택했다. 성명서에는 지방 도시와 문화기관 간 개단물 29~30일 일본에서 열린 한・중・일 문화장관 회의가 공국 문화협력

> 파되어 게 辜류母이즈 돠 · 옹 · 등 유용화가 808가를

(字菓る卡用動で同共)字菓 与を用動 豆鱼同共

李音水水

東お子を

風易智器

共市八八五

7

我吃智吃

역사상 처음 있는 일이다(歴史上初めてのことだ) (おはこさし)会と選を来る(1995年) (まれるこれ) (まれるこれ) 京都 (1995年) (まれるこれ) (1995年) (1995

まりが

初示合法

유병구

東トアトト

交八百四

經過す 異業可 樳葉石(短過を母業の損運で) (人ろさよれ燕交小文互財) 写号 一流交 小文 立谷

重けりほど

會日野島

商松八公

经是验

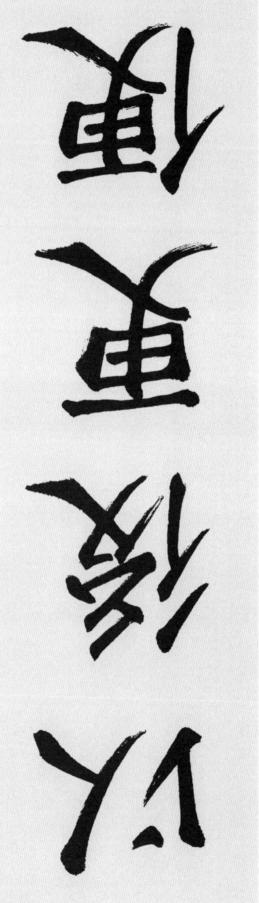

(る考で善遊ぶれる問はは明人)、「中心を管善な」の授予 9世人 앞으로 더욱 편리할 것이며(これから更に便利になれば)

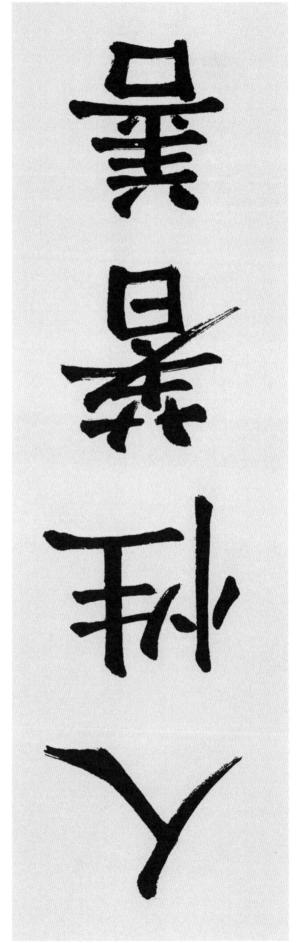

善好智好

贈ると思

少馬吧叫

(注懸思本思の表)口(東思本思想だ) (1)計・
・ 藤・ 井) 今 計・

・ 藤・ 井

中下公公司

素网验网

유 금 **4**

東多智多

II

斯里斯人

至이를以

超恩多

黎 가는 메리고 무를 이물게 악며(聚가호용도도#호체 도도) 화상 메포는 것을 가장 즐거워라고(常に輝�활々楽 C < て)

W W

味 与作豆多 日

아내아

7

병등왕따

白를七

百型凶點

見아이아

領土量中年71 発亡中型(領土を争わなければ) 表人울 공경하고 아이들을 보호하고(老人を敬く子供を保護し)

当場干

金石量的

青月し

业

EI

五十次日田

学中中美

大百次や

幸 喜

정화로운 세상이 될 것이다.(平和な世界となることだ)

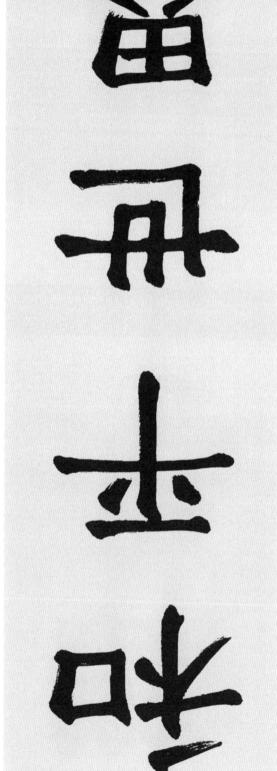

界区防阳

まってる事

十 四四四部 田

화환화

酥

ħΙ

(>・1ヱ・1鬻ゟ蠢んで1~) ひて(を) **刭客 合む과 페이**仔 風俗을(伝統習慣と秀でた風俗が)

给동속

大 馬 四 里 米

지 이 나이 신교

国岛公童

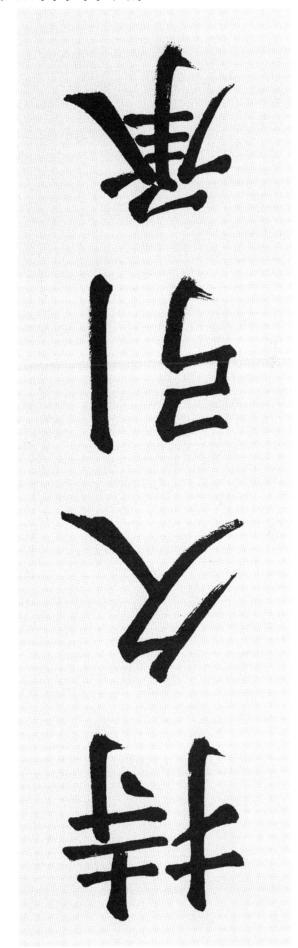

承し舎合

다 를 19

持八多八

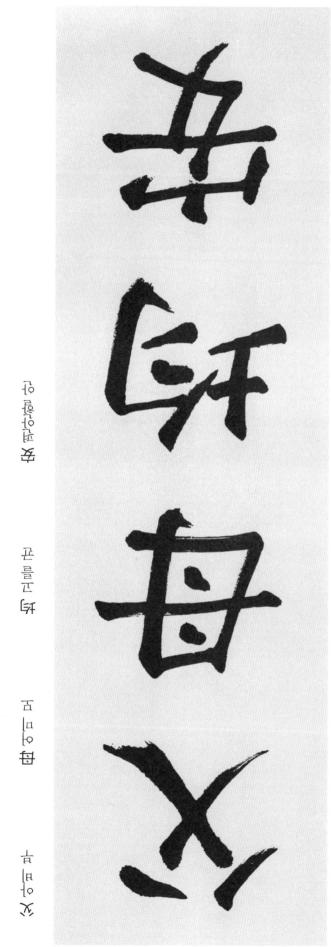

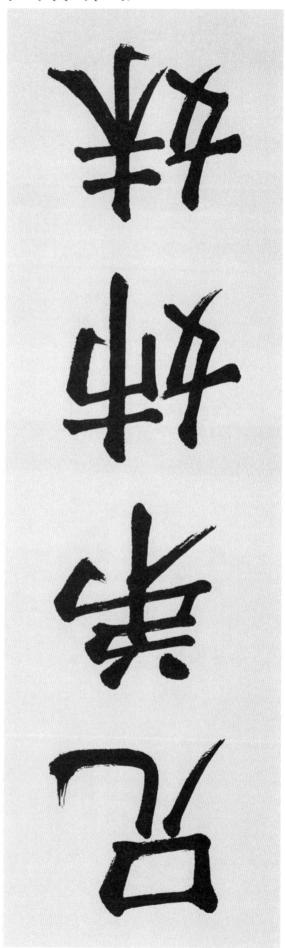

林から明

数全部下の大

兼でや雨

空空的

国家 翻环 . E

母母草 # 상기 보 孫会下会 那么必不

聲公司公

美余을소

為自治中

數厂阿哈克

ΔI

多世界

幸」間で

国家翻床. &

越晋 38

溹

長忌以

東トをト

봄ㆍ셔- 夏· 春)울(下・을(下・ 惡)

子ド宮子 夏白哥哈 春岩亭

光道光

風中哲器

季音利

{Y h 1

山式鷛鮱

京日言智品

수택은 견고하고 아름다워(生紅,整固で美しく)

聖字是亞

吊沙区

子忌子

■ 1日日 1

やるが

의 돌 기

可可

Щ

天ら言を

14 平平 14 平 14

學一是一學

取ら高い

17

또등 동왕과 규칙을 지키며 살자.(法창寶重し規則於守各生活한しよう) 들 깊이 생각하고 또 삼가하여(常匹深〈考えまた慎重匹)

正是正外子

호롱日금

馬多方曾不

世 原 光

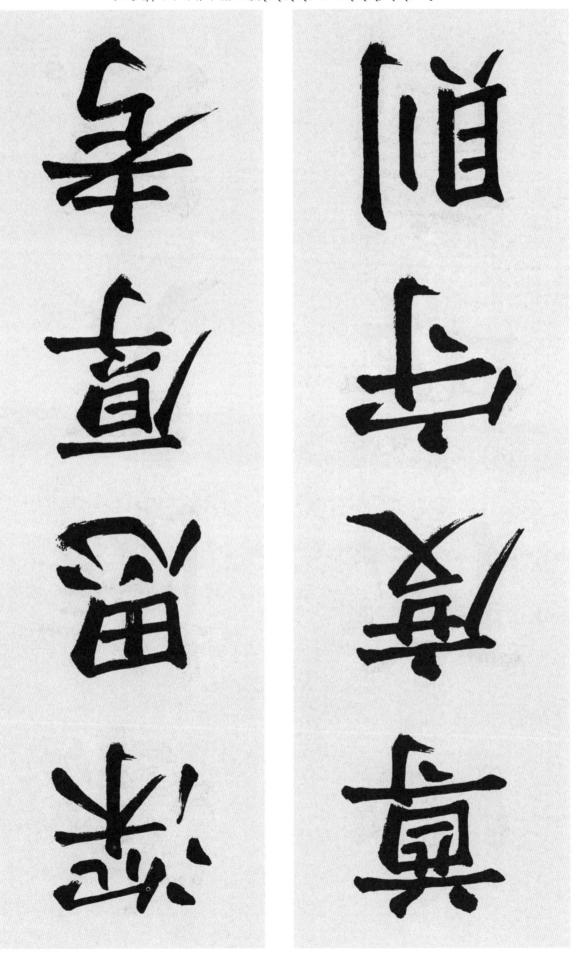

HHILL IN

順

五四四萬

学品等

山式蘇線.4

근데에 가장 슬픈 일이다(近代において最も悲しいことだ) **나**母〉 日子で 子子 子子 (国が南北に分断されたことは)

印印

#

子屋十少

音馬音非

母品品車

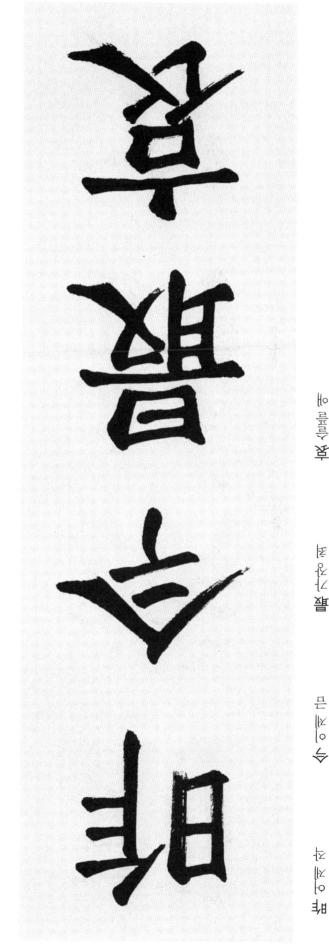

克合哥所

今の下品品

O K K

- 珠北南 . 8

百四日 好玩品的 裁戶府亭 兩子物

5. 南北統-

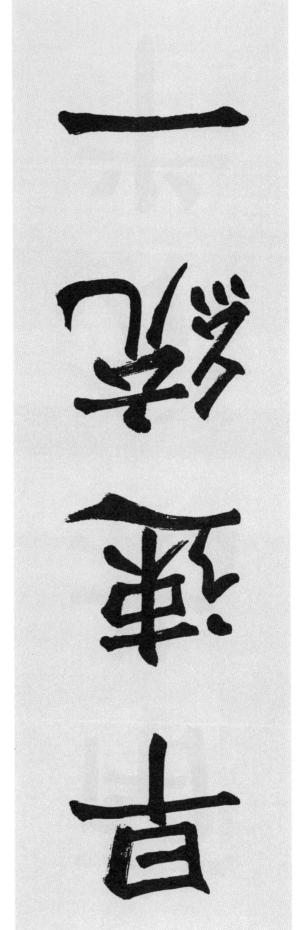

희화

杨 巨雪 下 暑

東平昌今

¥

古

多引豆 引から 砂口(絶對に防ぎ止めなければならない) 평國이 행사國흥 외화와는 취등(英国학)행사国交任岷카오디도(박)

食皆戶

公司三部路

太江八帝

場合を記

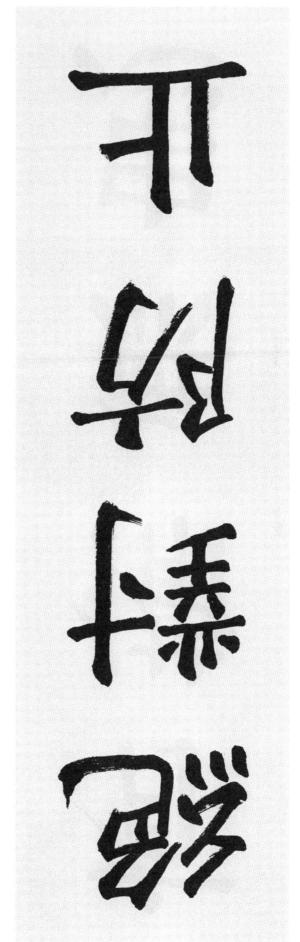

区型工工

유 본 **2**

出馬出口縣

路の高路 鮅

サミュラの種

也品面中

百月日吾百

□ 총을 ↑

아십 지녁 孝誠으로 부모님을 봉양하여(朝に夕に戴をつくして父母につかえ) 외출시는 여쭙고 돌아와시는 뵈오며(外出時は何い民っては挨拶)

田洋里

田島島西

工品品早

喜 吊 田

養厂量分

表面上海

以 远 还 4

P IN O 韓

車를 타려 어든들에게 가되를 양고한다(車中では、お年寄りに席を譲る) (フ&込含意識が耐べ食や茶)工店舎 異名を 号片台 44年

即即即 茶下中茶 馬家智家 상를되는다

東大百六

東人的智的

H 70 ¥

> 1 小門 車

過去の時間

各合所

문박까지 나와 전송한다(問まで出て見送りする) 交어 중심을 기에이 라이라고(합ねて来る客は供く迎え)

别多

垂

会 局百 笑

百号配等

女员令

即云圣还

환흥수로 육위등 메되다(屯주파오ा본도(도) 장안조용(도오) 진실로 정성껏 친구를 돌고(真に載意を込めて友を助け)

幕 목숨수

に最ら

零

努丁 그물등 원해의 와며(正「名「盟蓮」/ 交祖日に「C) 진실과 거짓을 구별하고(真実と偽りを区別して)

扇馬九船

12/2/2

장 真

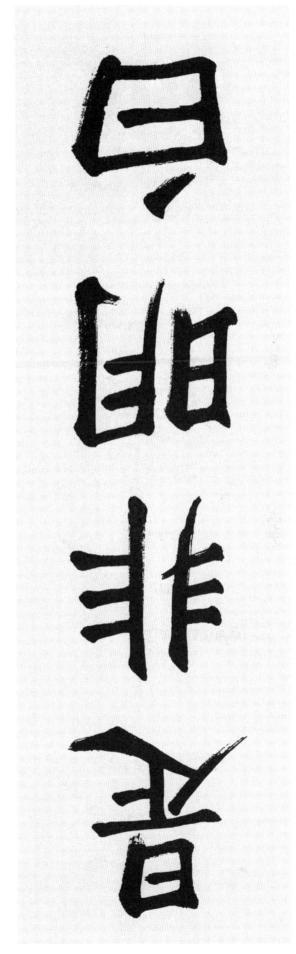

副 교 日

明時高品

[A

R 10 非

18

エ는 중요점을 제달아야 한다(塔が重要点を悟らればならない) (お) 選古るお異い1百はの派古玉) 今輝舌 与口 互卜 巨派古玉

出るが 計り畳り番 中を記る中

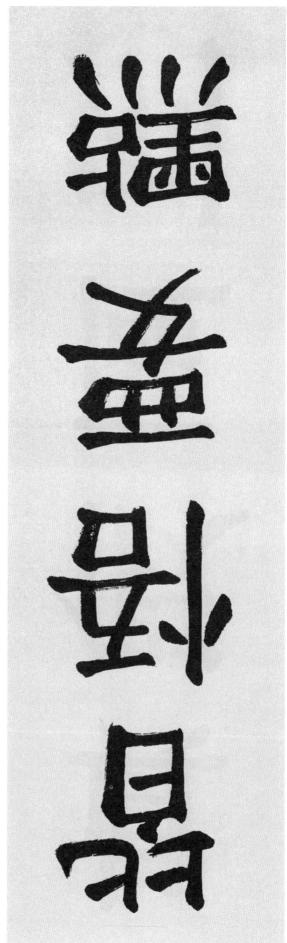

瑞

取下曾母

明白のる

1 4 昇

7. 正義社會

器品服

出了多时

新馬克

地下人量的

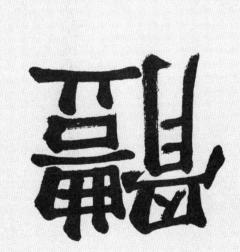

青石의 名吉驯の 身中(上解に 御選しなければならない) 뭄등 톰틍 뇌亭되 놔는 폐하 톼히네(麤は、水の郷むらは漁にいく船の僕に)

大区かり中

H ROOT IS

ξĘ

事 关子

校品。

수송제시는 분노를 참는 것이라 한다.(師は怒りをこらえよという) 정주 어윱게 魔身웨야 화을 어웃니(中素 どのように處身すべきか尋ねるに)

公号管 太子区 곰 등좀 빎 尼岛山 翼

以中学の

鼠型品品

福스승사

小下音点

臺터드는 람은 행퇴을 마를 뿐이다.(蓋し込む日差しを願うだけだ) (お草なさ小の下の木なき大)으풀 으戶 [6명 무나트

路開網

北京多書

を記る。

大岛二岛 头

京岳草

各

泉

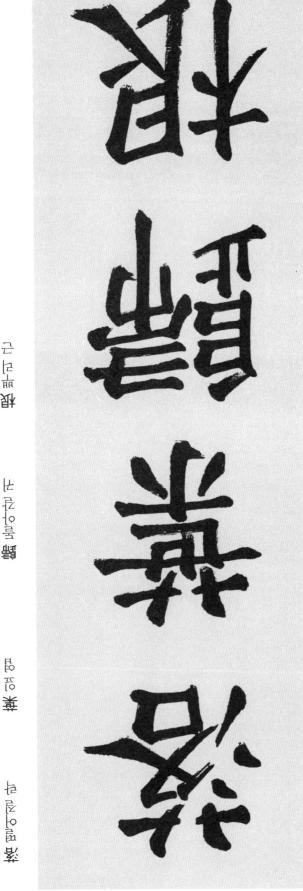

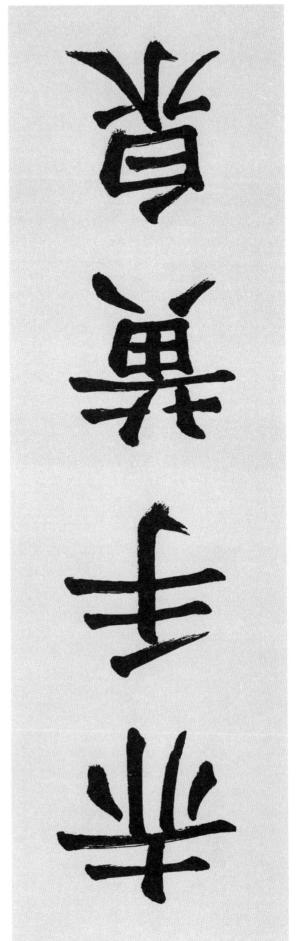

記号号

치례 있는 그 자체에 만족함을 알고(置かれた立場に滿足することを知り)

왕 를 > 展

作以會以

1 Y 詩

75

各口口口

青 平灰을 胚

부지런히 노력하여 가난에서 벗어나라.(勤勉努力して脅乏から抜けだせ) (注出責の自各はのるおが番富)口(98年 区本ならり 当足 不本早

型局古事

童아이울

からるや

也对 社會 八三天三人 (李孝) 數を教文) 어린이들등 유치원에 모아(子供たちを幼稚園に集め)

數學子

是多好的

아 메일 W

* 好区 经

交易量

的形成

おいるは

F 왜 丰

少四哥人

惠宁衙

百亭亞棒

中田田里

얆줄금

파무를 호

参子区

슈울주화

은혜를 받으면 꼭 보답하라고 가르친다(恩惠を受ければ必ず賴い중ことを教え) 돈을 구우면 만드시 표人을 찾아 주고(お金を拾えば必ず持ち포を探し)

所的命令

旧世別

米修司

女品多公本

中部日子で

(14世内) 구나 사고 하다 하다 (本本 民 (本本) 사고 (14) (本本) (14) 화 투러 젊正 수고로 힘은 것이네(一紅の米々岩洪をいただくことだから)

75

出り司品

曹

 \mathbb{H}_{\square}

HI 아

母

4 是

상람은 이름을 훤勻 유기기를 바라다(시ば名を顧在發手の玄顧を) 호광이는 죽어서 가죽을 남기고(虎は死人で皮を残し)

故下帝四

중을 사

見出す

畫

茶中哲园

品号の女

사를장

国中島山

英材를 모아 교육한다(優九七才能を集め教育する) (フマルを負酢と悪なき大)珍代 号부至 枢告 与

林东平东

英妥片日龄

中島山

音

八三百四四

發

路등 기념등 심어야 모든 이렇진다(多くの緊縛を怒離すれば悪は低し矮けられる) 옷감을 팔아 책을 사서 공부하며(生地호売 9 本호買って学び)

卷附图

明亮基

五里子

一是是

自動學健 Or

裁り暑冷

素いでで

おいるなる人

白品区

嵆

質ららら

0 H 重

土场间水

어진 선비는 더럽힌 귀를 씻고(優れた人士は穢れた耳を洗し)

いる中で

會計會中

音谷と

子真品

舗

中央보다도 著者を入れる 響中の を中(何よりもすばらしい人材を選ばればならぬ)

治中人智河 會足別は

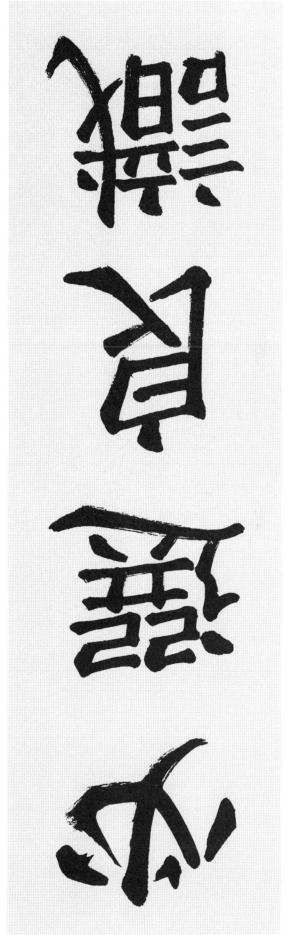

報いでは

良家宣物

野小自及

西川三印水

無りと皆り

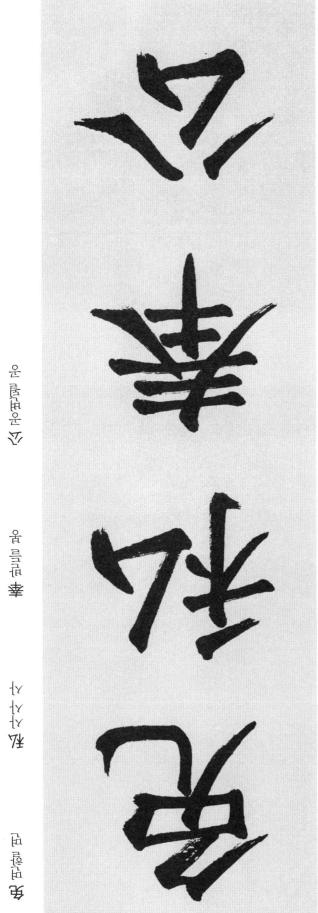

祖母子

日存五

最好層器

今季多

公会에 共生지를 마지고(公益にあたいするかとおい問いただし) 東野 의원들은 우신 만나서(與野議員たちはまず会って)

中馬山屬

首田田子

야른

锤

통의

崩

上月や早

逐步对

聽問部家

공 등의 ॥

緊接受品

判例不是智知

母母子道

いゆり又

(試欲逝主男・ノノエ). 「「6 鉛斑主男 号作舎 근본 原因을 찾아 관단하는 것이(根本原因を探し判断することが)

上で引作

明况。可

厾

智品的問

五中量多五五

05

五引江州에 처해 누구를 원망하리(春の端境期になると誰を怨むのか) 롱에 뉰왜 며곤든 士되듣이(煋C T > 도움 및 한 Yz)

经上口日葵

京 学品を 学

图 되도울 교

计品法

香香子

愈中含品

서로 露宿의 자리를 다루니(丘(水)(四重名の窓を争ら) 어디에 한가히 머물 곳이 있을까(どこかの人びり留まる所があるか)

함목을수 園の合豆 競內量內 外国外 財

サ号類

구 의 의

東で下街の

来。新

따 하 하

12. 人權尊重

담당 공무원은 마땅히 해결해야 한다(担当公務員は当然解決すべきだ) 좌네음곡등 작세의 취动고(閨怪큐림N#謀 ↑< 뭷~)

母园引送

網下宣用

平平山

國民合品

解署

場の記る

如母母門

諸とら下

12.人權尊重

おいる。日本

全市市市市

本の下部の

자기가 좋아라는 일을 해야 한다(自分が好きな仕事をするべきだ) 君子는 根本的인 것에 힘써야 하고(君子は根本的なことに尽力すべきで)

所小

やりな

经景學教

사며이 경증 정증 왕기 취다(顯東K대왕 FC 도 N 대 국 L 가입이) 근심이 다하면 좋은 일이 오고(心配が終わると良いことが来る)

引导粉关

見るるの

내 바 오마의 라

いおいる

殈

爺古曾日 口馬紹好

加減을 늘 조절하라(加減を常に調節セよ) 너는 많아 뒤沟丘 淡斑를 부르다니(象集) に溷옷으 도 ※ () 조桕 <)

國山山頭

五号工

是昌鄉

대면할가

學是學

자를나많

LS

(いなれで罪ずいなめぬ明れる過しないないな罪ではない) 문에 좋은 츑은 皍에 잣고(体に莧(水缸にԼ(エ))

는 타 디 岩参江 薬やや 京 是近今 点

罪內景区

中月の半

业道立本, SI

改工管川

世民义

哥

乘量令

整厂所用

输序下

原原外

ta 是 Lt

東京學多

용장의 徹晦을 처시(勇敢忆敵陣を打ち) (でならたな考大な悪のج軍)や吟 皇昏 与 (画) 10 年 1 母問のV 2000年10日 見思られ

抵 計 園 篇 . 払

윤물 웳

既忘行皆必

日屋了七

詛

另是明

첉

業皆皆業

世別出

糯

空居力響

自合合豆水

目代에 추양받는 聖雄이어라 (百代にわたり崇められる聖雄だ) 日母 37年 忠誠名 37年(徳望がありまことある将軍は)

雄今辰多

聖松人日多松

大 百分智 五

蒯

らる。

보

씨앗을 심으니 수확이 중성하고(種を植え収穫は豊かで) Gn] 사 네되 류号 与丁(軍子の埋や膝) 田を排了)

四市区田 松島山敷

를 공단 왕

禁마지 과

株石や形

雨雨

수리 뭄이 괴・이・폐를 듣듣의 화다(体の甲・罹・뤔を璉く4.2) 나무를 심어 열매를 따서 먹으니(樹を補え実を取り負い 들구나

局是局 實 取序管序 あて中令 对原公女

문 [AR

븖

ĮΣ 0 盥

I 皿

지을자

渠

고름지기 순수하고 완전한 일에 써야 한다(項요<純粋で完全な事に使われるべきだ) 국 교들이 라마한 채 중은(国民 학생 시구 호했 종(ま)

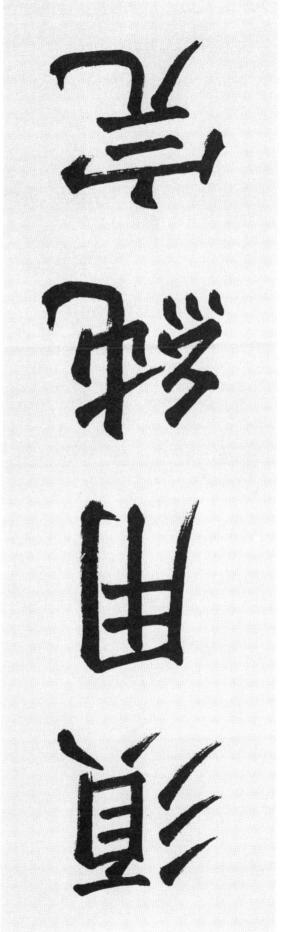

14 年以中 35

用舎多

東京哥区下午

은행에 저축하는 것이(銀行~預金寸とは2) 제산의 바탕이 됨을 계속 권고한다.(財産の土台となることを続けるべきである)

金白品 勃参曾区 ででいる。 70 70 踉

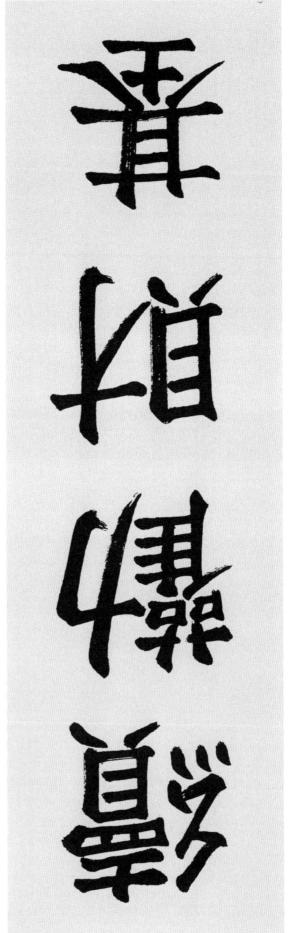

上日日

3. 怀暑 永

イ

田县区庫

動し合み

15. 貯蓄報國

角響下

÷ ₹ #

国世四国

中心部院 区区 区

(手の羊,鼻の大)号 におった (手の手) 주에 漏' 뒤우이러 꼬되(中の角'+100官)

百昌士

\$ \$ \$

[H 正

曹

大 所 瓦

49

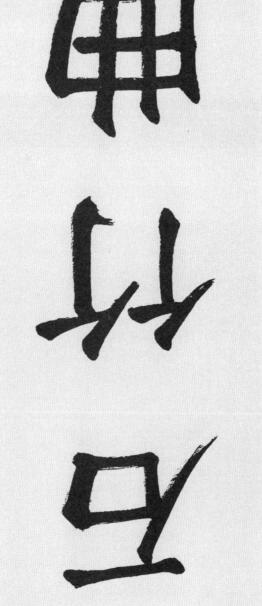

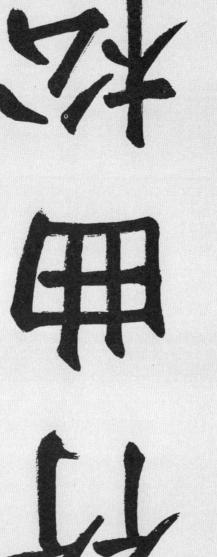

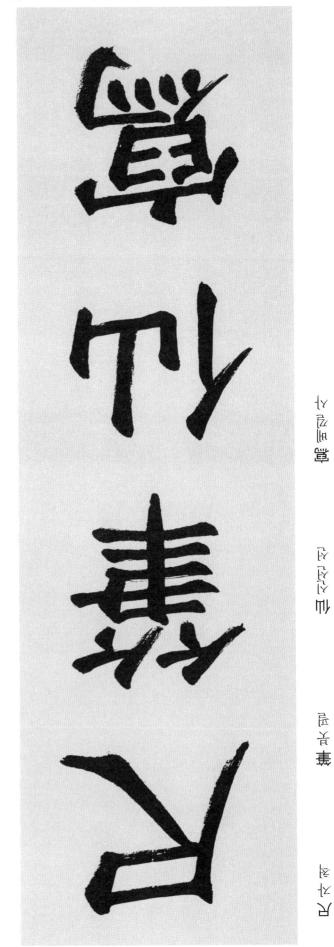

(ゴはよ)群後山輔ブ筆大) 号 与二 [0山輔 豆鱼 長 岳 를 끝에 네나는, 굽은 소나무(石の割れ目に竹, 曲성づた校)

외게운흥 경고 의务흥 바라 다시(恕룝이 달호關어 確호호離왕 오도) 게高의 그림등 모양하다가(緻墨に終回を羅蔦しながら)

五品工團

資化量化

子品居下

호 原原軍

任青輝

X K Š

開海別

부처님이 중생을 구하는 뜻이되.(仏상;衆生を赦らのであららか) (중·17 1 원照소川 7 出本日(月が出て川を照らしてくる)

₹ ₹ **!** 不可以下 日日子多日 局局目

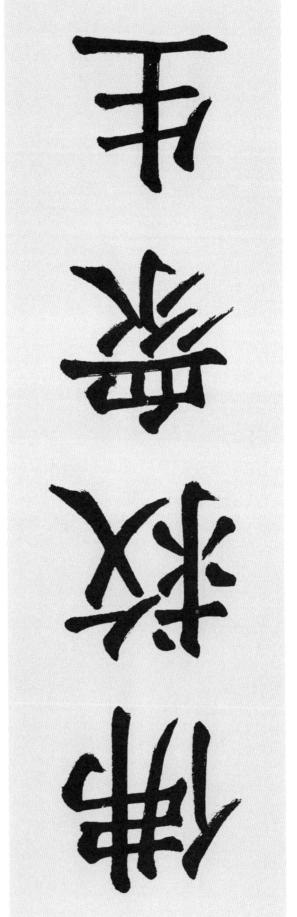

多年平

来日日る

女马马大

小道養函, 81

지구상의 수 많은 사람들에(地球上の多くの人をは) 潤工 潤은 수수 공간에서도(広々とした幸軍空間で)

오아오

公司公

子四十

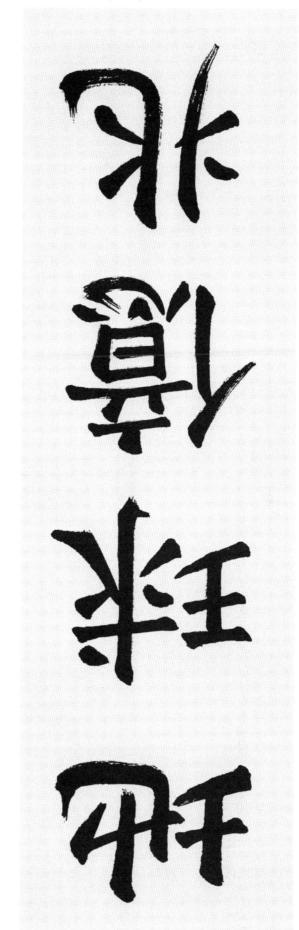

傷可可

원 왕 구

\ En

豣

北京沿京

挺點愛.71

· 첫 것을 악히고 새로운 것을 안다면(古代習v·新しきを知れば) 大道를 능히 구리게 될 것이다(大道をよく享受して成ることだ)

[\frac{1}{2} 祩 **共** 写 区 拉河 属日共命の

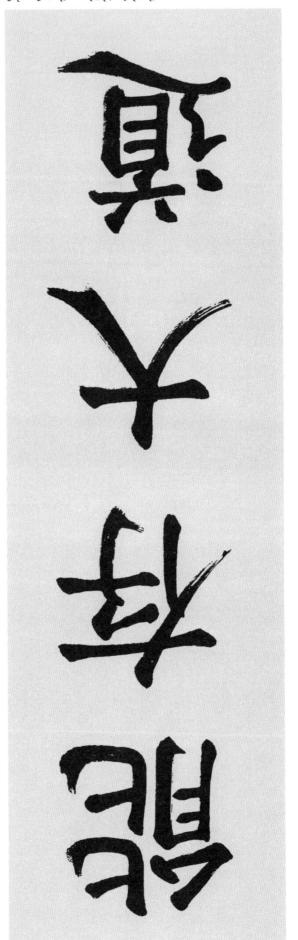

五己夏

大产和

土

本の冬の本

유유의

积此蓋愛. 71

王冊에 州幻 博真号(王冊に刻した博真を) 崇妙社 警句를 모아(崇妙なる警句を集め)

中音子子

學 是是 選

田尋田師

崇海을상

经是真

吾 吊 非

HX. HX. ₩

능 卡 王

草八号商

新印号四

頂家作品物

积此蓋愛. 71

業 砂南 砂

유 많은 바

林今晋日

对当时对数

게가 투고, 별레 우는 소리(鳥は飛び蟲が鳴く声) (경育 > 青기/4豊시樹の森) 교 다 단 (호상 중 | 0를 무 나 풀 수 를 푸

出る部

無当川

¥

鳥爪

全學

公暑公 斔

金片安藝

胸下台部

물

己

In It

菰

(然並る〉(巡辺側の人並)心愁 ゴニや書 で合て 下上す 단 길에서 울려오는 저녁 중소리(遠くの寺から響き渡る夕刻の鐘の音)

外局尽果

무성물

器工長皆と 井町河

帰り 成功을 이룰 수 있다(早くに成功を達成することができる) 지난날의 잘못을 깊이 반성해야(過ぎし日の過ちを深く反省すれば)

운 운 **Ú**

気の量り

再 是 是

大师智师

青兴场

見景的

再于例

西岛岛

顚

会 形立方部 阳

マト でいれ 会中、(再び見えんことを願ち) 옛 情을 추억하니(昔の情が思いなされ)

特別中国出

면롱되

榛

高 아이 가

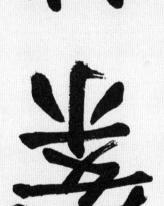

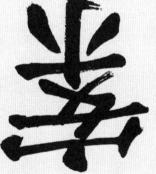

を当 重

用了空空口

영광스러운 壯元에 署效中(光栄なる壮元に選ばれ) 射審 기회에 크게화에(封葉試験NC증ħ,冬下)

第六的灰 是尼日女 三 書 其中四世世

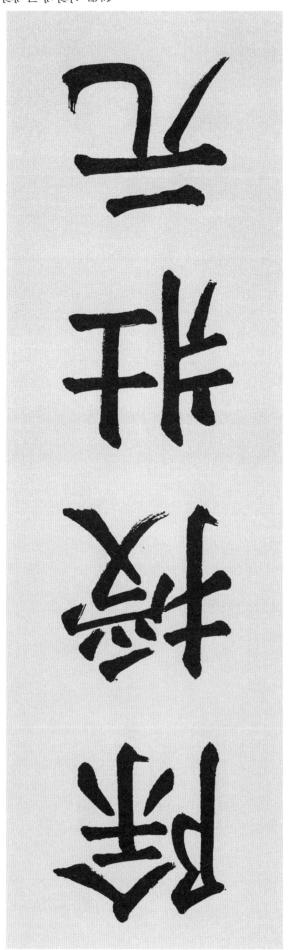

田田田田

北京河省市

授音令

[X 百 溆

괴로한 신하는 눈을 내려 沿고 있다(乘れた臣下は目を供せ) 용이 괴심 생각와여 워워들 내리나(王왕淳康紹仁소(蔣帝を上し)

유마상원

對区多分權

幸口哈哈

多品品田

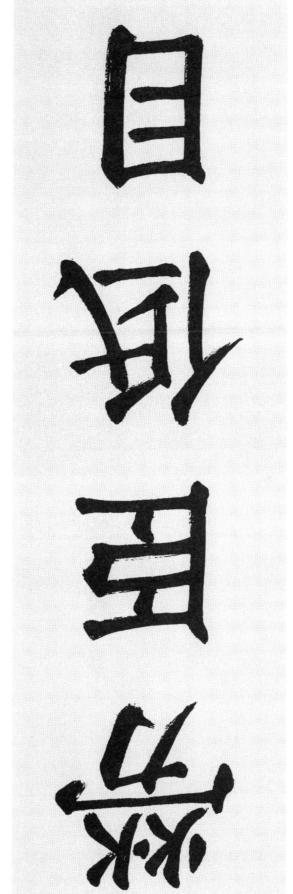

눔곡目

X

后河

田である

楽のも日

訓報는 열음관이 위원이 있다.(訓報は氷の如く威厳がある) 비록 서열은 낮지만(たとえ序列は低くとも)

位下可引 品是半 列香 京大陷区

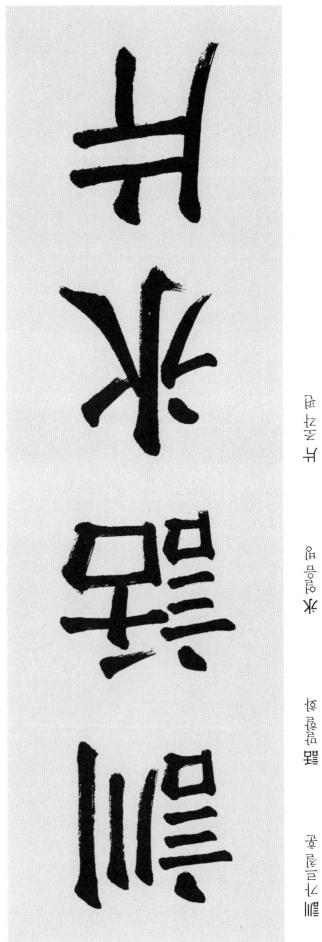

光 250日 16

週号 畑水 Myol 名字引(広い畑水浜へに停車した) (代棄习車限辦央中) 正扫 曼杉島 辮央中

路河豆豆 載らる 線香內 大下空间 哈

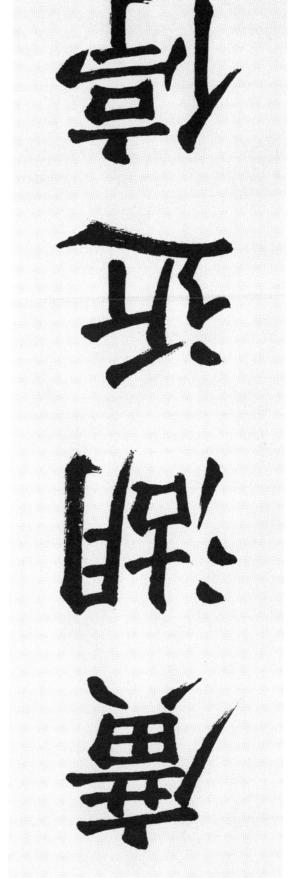

型風十

最出版

含宝은 3일하다(舎宅は海潔で) (景十る法立立氏川辺な食籍)景十多年等 (をな立)

以下子曾国

爭所天堂內

中四日十

各容不

₽8

校で 回回

動を予める

뇌 네는 불促이 중되 XJ (원(대 불促 사) 법 와 가 도) 漁村에 學校를 세우고(漁村へ学校を建て)

有八州洛

哥田田寶

衙下可不

몸들등 따라 뇌月며 회과를 돌며 쉬다. (孫匹拀ㅇ<
(※토니
民학) Y축으로 가니 紅橋가 아름다려(匝に沿くと紅橋が3ラつく CL·)

匹 層中可 왕릉똙됐 西不智不 各是野科

太量是四

수 롬 χ

影戲園田 .02

만나면 부드럽고 서로 친밀하다(송호ば송さし〈 토니(本親密だ) 표수는 서로 다른 고습이지만(男女はお丘い達) 変년(차)

暴污污污

는 포

X

米무미미의

然工匠管的

大皆と

古 學學 篇 1/ 歌上明 背お附お 數形不形

충심으로 慶賀하는 노래와 춤(心から慶賀する歌々舞) 明년가약을 맺는 결혼시진(百年の約束を結ぶ 結婚式典)

貴午曾午

新 部 M

永容易

興るる

A. 男女相和

류등 黃叶고 몸결은 소소하다.(星ば輝き旌穏やかである) 류등 타고 法등 마라百기(選に举り捉を離め)

表別が 量量 中岛軍

表官是并

浪号自品品

専売高車

经局 香

21. 男女相和

6개 집 바다에 단포 히상라 5대(緖완,깍운꺗쑝오燁に단포の匿幕の饣살行) 選買す 23月春号(選買の優号の組4,914)

火量

微등장망

五母買

黑會四片

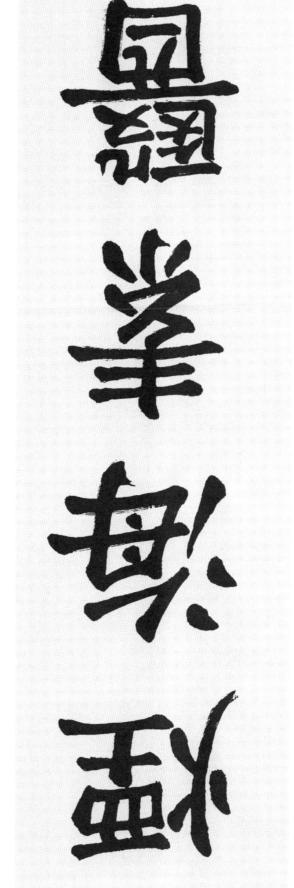

国のいる

本質之

海中中學

國的內面

警插宝安 .SS

시장이 주비 생산을 조절함이다(市場の消費生産を調節することだ) 外貨를 제한해서 허용함은(外貨を制限して許容することは)

情が守る場 見が下が 지하하 賞 5 낽 46

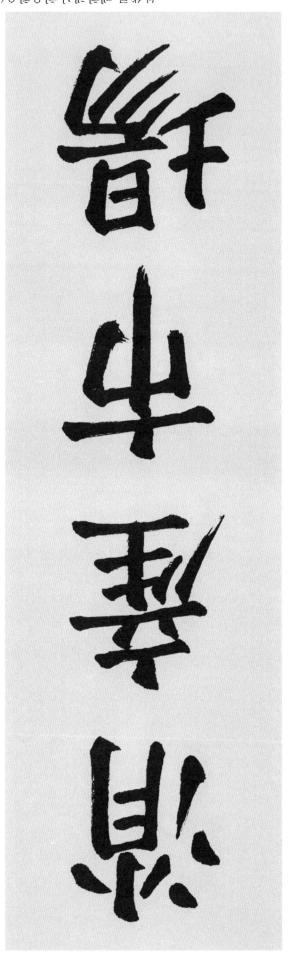

中华公山

\ \ \ \ 华

全を会び

子是是公

祟

五级

률등 중이 #판를 녕고 씨는데(남조112 #판조4사)蘇(CC) (うん人で那無直で人一) [6号 [6円 昏下 코홀

問号Y

直관을지

戦を多を

协参水

온률길

66

會攝家安.52

中 马马马

判探す 母母説이 극형에 対強け立(刑法の制決なく極刑に短したと) 軍部에서 聖玉하7]号(軍部の発表では、)

至点圣

品景景級

部下二型中

軍石外至重

用物用物

歸と무율品

23. 自由守護

子子輩を

장등상

李元八季

兵云小男

33. 自由守護

品是是

爼

世

明出過

碗

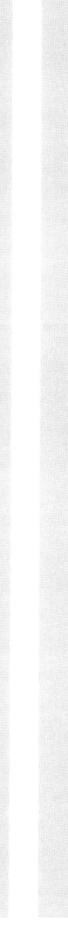

聚하하다

重 子下き る

型量中縣

太是明

46

너는 극단의 표단이다(용まりに極端な悪行だ) 의 중에서 중사의는 것은(率O벶소紛懼+오こ도ば)

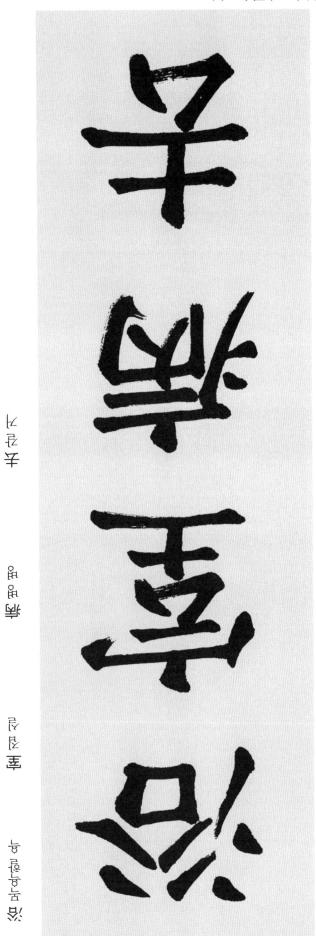

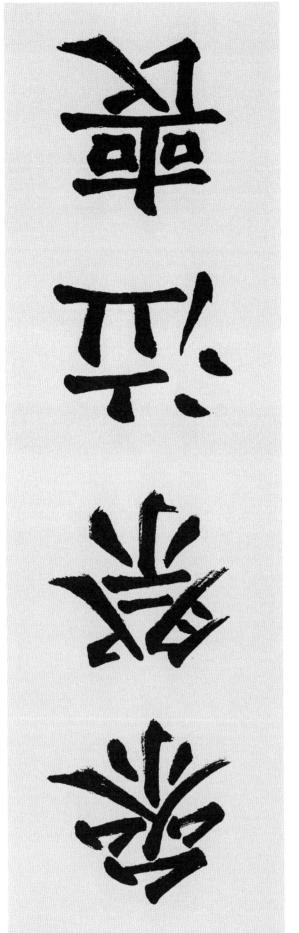

23. 自由守護

東おお古八

開中四馬風

多品等を

0

順이 이들다는 좋은 주식(題が来たと良いしらせ) 화고 인자한 위인의 얼굴(清らかで仁者たる偉人の顏)

多見点な

中学学的

松子哈伊女

黑品品版

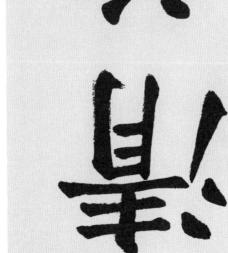

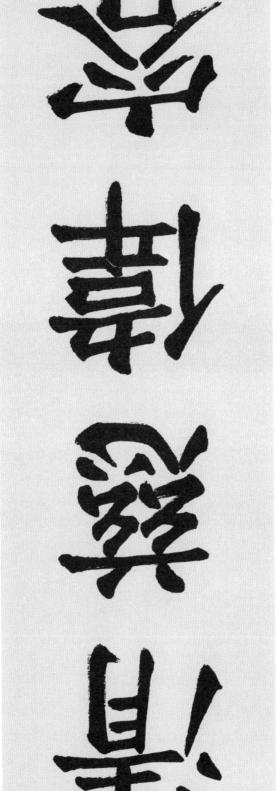

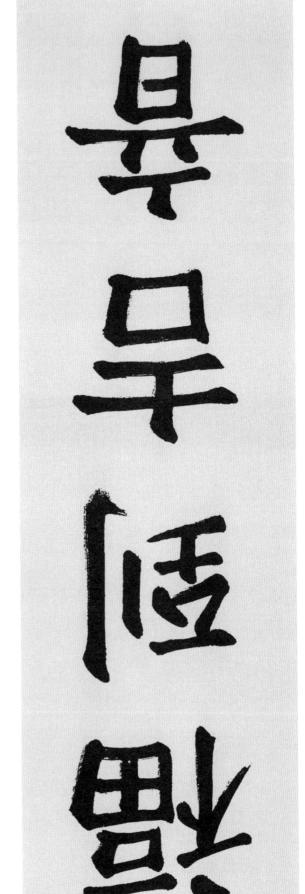

유연단무

尼夷尼井

长要交圖,42

子量し

[底

눔눔 凹

신신한 조개로 만든 맛있는 요리(新鮮な貝で作った美味しい料理) (菜種・酵果・豆・魚)を作・身で、屋・木木・屋・下口

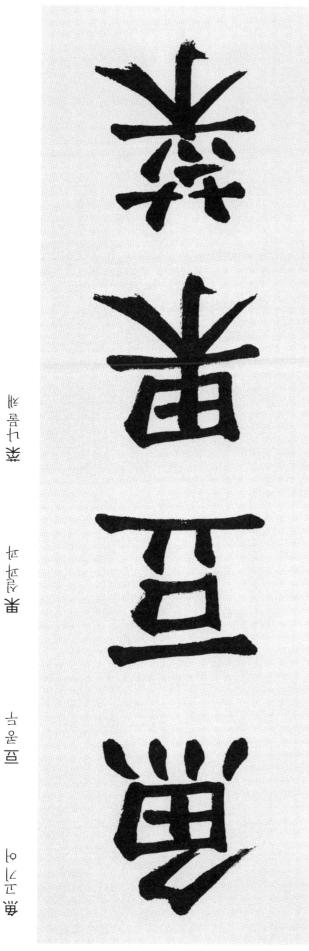

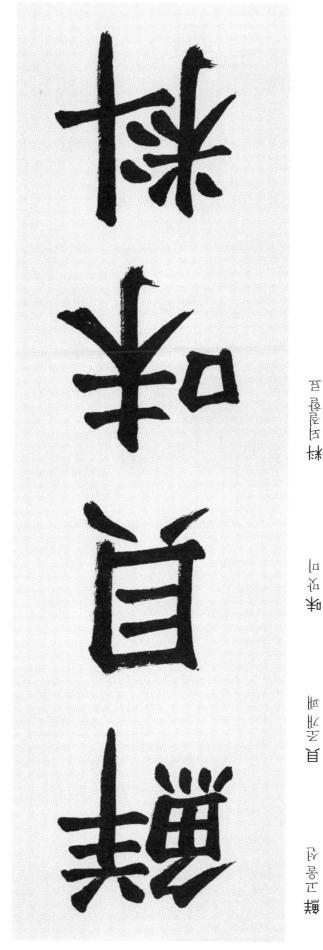

西尼西縣

来 汉

貝名下海

京区多的

放示部へ

圣

1

酥

技派予凡

진적으로 借用할 것을 추천하다.(全的IC借用することを推薦する) 서울에서 시작한 경기 종목을(ソウルで始まった競技種目を)

ĺŽ 司 鼎

LX

五世 G#

105

흥괴 군뢔 급宣는 잸뾶(輩 「< 點 9 잸뾶)

中日二日神

烈川咨望

唱上阳宏

表合語

501

(커스쁆상回 9 ゔ쌈마, J高京) 다양음 나이면 흡수 다이는품 으로 기를 올이에 기록된 声씀(油紙に書き綴られた言葉は)

言音を記 지물물기를

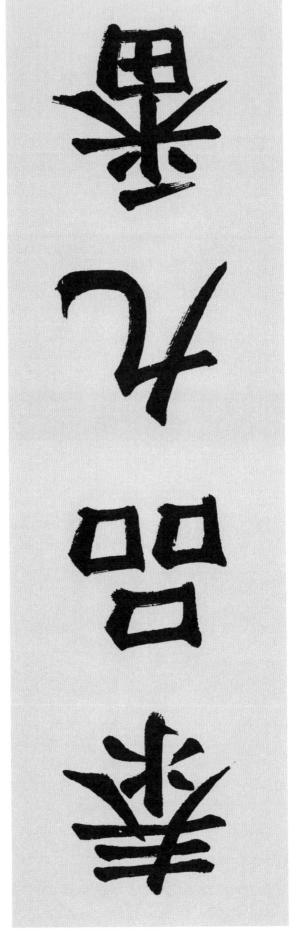

概多の区

出し語の

구 등 구

用唇山豆果

竖 记唇 出

出 를 泰

25. 隨筆練習

衣条り

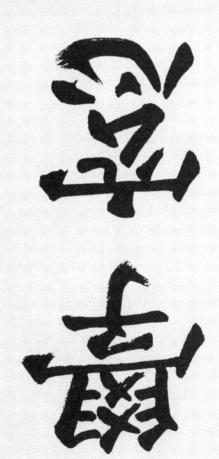

服务

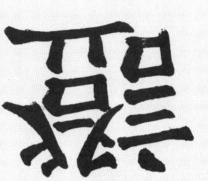

姓氏를 찾아 중명할 수 있다(名前を見つい)証明できた) 화장시절에 입던 의복인지(学生時代に着た衣服なのか)

高る下る

五六八米

长 智子母 光

(중천장소점(本)() 교육 특수경 도((() 당단) 소설 () 2년 (

香物厂物 黄亭舎公 缺路會好

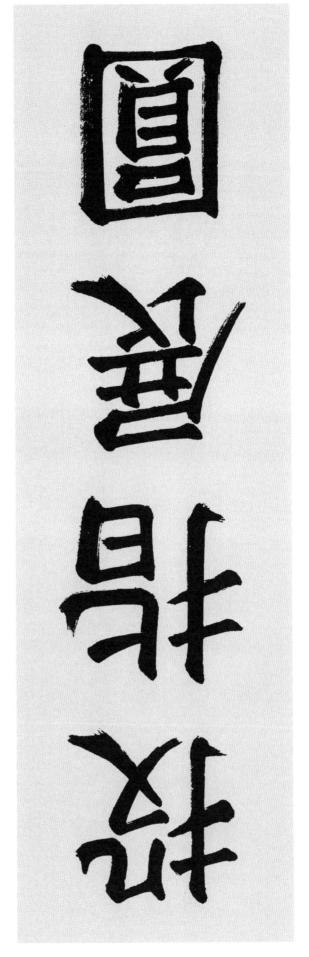

등 른옥 📔

医医医医医

1 多小中人

当尼亞於

25. 隨筆練習

[어난운 네챥히 온]이돠고 甁와다.(「暗闇に真昼の目」と題した) 특별히 차례를 궁구하고(特別に目太を突め)

阿斯斯 文出台永 吊司班 持个沃亭

服を予

で
并
士

場別と

題 亞灰 灰

本部計學 () 翻 () () 意商赛丁 台點計就 平流善樂 薬茨蓍至 融が対滅 共文人常 個 事 勇 啉 日陈東쵉 中工影工 韓鬼以東

對承堂原 子局目出 率人系列 五特斯家 土部裁潔 克姆秀領 辛智养鱼 不劃另喜 潜安界兒 黑地世界 李平母糕 游咏文潘

京恩半一 暑天帝熟 海北潮暖 寒葱南早 光量順4 風咕尼翻 季阿夷新 四丁重唑 冬美专京 孫望見遠 夏哥思令 春卦彩和

思養客浴 無幸福司 新存新壽 禁迦朝有 北面高大 初烈聽相 读书內緒 强用重图 透賴頹茲 語孟茶縣 步譜運肉 語厄叫炸

舌夫草泉 異工小黃 古承木丰 本置目赤 自部数排 開一並怎種 非出源業 景調哺客 阻端重制 圖霉劑 翻部間然 真智質X

青總衛 各算吧票 量蘇議量 矮书。奇 特園雷辛 孙松苦由 高童辛米 爱事心图 青育部容 報丁競現 虽始制惠 懸權愛愛

里游台宏 萬熱液立 雲結會灘 青土新春 置者かる 秦價劑奉 罗安碧水 影賣論魚 对林平織 留英光身 逐十章死 煮豫費业

因困察禁 南零略游 件級局令 新 韻 渤 否新越湯 那將潘 景孫酒聞 聽預阿團 歌王郡稱 首月覆瓤 理當證事 課組正賴

來商楼哪 甘鶥乘戲 理運源影 憂叶海鏡 拉書電話 府路未11 张稿鄧子 郑多为士 本共口滴 務易者别 打藥得予 岳彝族萬

铁盈沙基 忠豐縣棋 望續支檔 續挑薦 業田景金 縣機齒潤 蓝雨血形 銀燈隊自 **占**辦實宗 林取聖在 戏升樹用 獨百動脈

道間虚松 曲鹽型大 村南南科 品開下鍋 新進圖毛 羊資衆時 基 秋 秋 秋 大主,制品 派江窟屋 申小士劉 角筆印報 4月月4年

軍器體 東書中 革新省縣 後島三念 章榮剛計 事向回書 冊林慈凱 追旅線王 黨宗知湖 被藥专數 崇古彭州

ЬΠ

進目恕潔 及创藏等 宝锡臣爵 孫帶央舍 請命刊景 烧辦水十 墨基器||| 霍王順籍 悉示动劑 木珠末並 新 所 附 限納利爾

翻縣情訓 这 不 京 華養家區 县物就建 北舞形店 書二席春 原文質黑 街黑豐東 郊林典貴 與式戏建 林歌歡激 魚木喬木

精舞素器 那我發等 資棉帶那 极巨重频 署人變小 湯園祭歌 本(間)本 英海萬海 X 器 種 III 温 新 琳 捧 暗都消

去數落都 稀閑果新 重氮豆硝 **公 公 国 全** 惡井音郵 童皇吉麸 點門區粉 太未辭京 割费容禄 殊立章和 前祭該貝 量線青瀬

學縣倒 瑞舟水 孫甡孫 紙索帮 原方勇 早 品秋黑 泰鼓麗

字808 字歎颩共 日中韓

CC	1/2		Ι		Т		,	T	350000		Τ.
35	₹ 1.3%			耳		E9	눈낭눈	磷	谷	壕	눈
50	(등)			出		 	可证			早	
08	문			畜		Z.L	到工			発	
86	公子			辛	1-2	ZZ	5.50 元 6.50 元 6.			岩	
67	怀李			皋	듄	85	正景			呆	
69	경게		#	間		77	사고할 고			苯	
32	14			景		<u> </u> ζξ	正 亭業			븯	
7₺	K 具		↓	剧		908	兀 릉론			囯	世
85	工多引			類	H2	ħΙ	[K & [X			累	
68	2 로 6		#	業		6I	是到			季	
69	2. Bh			麹		68	K E		+1	椙	
52	도취 오	殸		距		102	Y동 3			凉	
04	£ £			立	12	1 /8	角3			景	
LS	25			新		Ę9	馬			#	
95	2.4			井		<u> </u> &7	운 류룩		型。	灘	
12	12 12 17 17 17 17 17 17 17 17 17 17 17 17 17			潮		6	2.3	琴	弱	悉	
<i>₹</i> S	문일			遊	무	ξī	공경화 경			猫	
IΔ	군물		间	晶		10	2월 3			通	
06	设置			皇	12	88	£ {y}		知	靊	
<i>L</i> 9	七聶		₩	Ħ		75	왕 롤닌		荒	発	
86	tz tztz			\$	乜	95	사벼동 3	蓮	陸	壍	£
81	14 12			潆		86	日多写		殺	共	
97	선 증용			Ţп		88	대등 열		挈	眯	
LS	더화가			ПЦ		1 /8	배끗률 경		堤	溢	昆
88	1/165			旝		87	卫青		Y	省	-
18	1/2 1/2/1/2	<u></u>		첾)		50	돈 등 조		型	匫	
≤ 8	121212			掛		<u>49</u>	F2 L			¥	昆
1/ 6	{Z ` {Z}	虯	1(1)	凱	12	58	세통되			翻	F2
茶	대포질등	本目	迴 中	阿韓	堤	춛	대표동등	本日	2000年	阿韓	븊

89			-			1					泉
00	눈 릉본			甲	눈	18	干	\boxtimes	\boxtimes	凹	논
IS	군롱돌近			¥	군	_	논선	王	王	渔	논
1/ 9	庶		島,	島	룬	ξς	と 母			븹	
1	운 운			41	운	S 6	조 선구		玄	惠	곤
87	오류돌오			还		SS	고 문문			#	
IZ	취 오			立		86	온륞			닏	온
ξξ	운 [수 [I		99	문 를 문	傳	烨	熚	묜
4	운윤			共		Sħ	衬거되			杂	
08	世界在			拟	怔	18	자울추 권	掛	Σ¥	型	
19	메를과		騈	糯		68	七夏七		贵	貴	논
101	선선당			番		98	문장아룸	半	E	掴	
85	世界区		其	账		91	관 를 正			斜	굔
ξς	H를 좌			具	균	56	는 통선		%	凾	논
69	균룸	鵮	YX	諍		£8	근롱(너스			浜	근
ξς	표 윤[[関	¥			86	무지원화 근			僷	
£8	윤릉阵	江		割	윤	98	근 단냚			琲	
61	6 首			*		ħς	근 루드			本 本 六下	분
 	프랑크(스	燵	殘	様	ᄪᅵ	52	이게 무			₽	
98	正白		预	斠		99	무당			金	
6	正是Y			蒅		1 6	무 주 무 무				븐
58	正正恒			玅		Ιħ	리스를		岁	郃	
04	七 多 子			淋	ㅗ	08	미칠크			¥	
īΔ	上是			粧		1 0₹	[스 를눌[스	×	21	럘	12
501				¥.		64	[스 [호 [스			鮹	
57	는 남은			<u> </u>		8I	[८공[८	漢	À	潥	
50 1	七塁(o			4		09	[하유]			母	
84	上版	目		量		19	[2 [2 1 X			2	
85 85	- 4 日本 - 1 日 - 1 日本 - 1 日 - 1 日			□ ¼		701	[스 뉴() [스 티 그			基	

1 /8	山山	Τ		事	듐	77	웨아를 육		T	曹	
7.5	h글			¥		 ∠ †	원 증물			貞	
79	비신화 대			→		07	시=5 유			款	
52	네른률 네	校	ŧχ	條		77		匝	祵	洒	윤
64	비름비스		11	斜	出	99	문 중 네	苯	*	淶	旧
ΔI	원 문			京		06	음등 음			彭	약
05	2 5 2	景	崇	- 票	다	96	福어등라			鬆	늗
Ιħ	日是			容	티	78	옥 를 중			至	
LΙ	류무료		類	貒	무	16	음잔음	¥1.	17,	聚	
LL	音 長春 岳		芸	蹇	류	96	사외되화은			袰	애
56	구 클	東	東	由		95	는 흥년			針	늨
901	정흥타			到		101	 			查	
46	권를내			料		≤ 8	그 닫는		F	題	士
<i></i> ₹	권 <i>른</i> 옼	Ţ		童	다	Δī	울 [소년호			囯	
87	扫长			業		5 6	몽네히 욷		恆	倕	
<i>LS</i>	유증다			4	七	95	울 [어o			童	
7.5	옥 뤊옥			錯	윽	11	울 등울		录	東	
77	욱 (/)욱		茶	릫	욱	61	울롱!			*	웈
₽€	식류 건			\\\\\\\\\\\\\\\\\\\\\\\\\\\\\\\\\\\\\\	폭	16	눅 프륫	越	颠	盛(
87	에 다 를 다 에 다 다 하는데 다 되었다.			\$	닭	64	당등 문	猜	執	東	눔
05	F1 (6			事	百	86	五星			LT.	
<u>78</u>	474			4	扫	100	<u></u> 돌 [♀			[睡	
8₹	原屋			欱	위	16	경돈		臣	貿	
87	H 70			椡	Н	77	胡石王			劐	
<u>78</u>	品 lhty			笛		IS	조 눈님			卦	
52	H HH			Þ	뭐	1 /6	프 흥 프			鼎	
97	어덕통 쥬		歉	翴		7.5	五尼			渠	
50	计模兰加			雞	귀	69	工号正	X	¥	围	五
100	55 5			早	E	79	E FE	彰		剽	卢
쫃	대포Ş등	本日	阿 中	阿韓	堤	ػ	대표돟믕	本日	匫中	阿韓	堤

06	岳山		恒	貿	10	97	남 흥성		7.		
85	경력			江	티	65	노취 남			海	占
SL	무롶수			桝	딛	57	五章五			14	古
<i>₽</i> ₽	는 릉년			重		18	눔곡			目	
09	다 를 구 납			証		35	눔남九			ψ	눔
12	는 롱작(류			伟	[2]	<u>4</u> 9	百百			主	
٤٢	月唇			事	룔	501	Y 暑 召			韋	
ħΙ	वेश स			<u>\</u>		91	어미 곱			圕	굼
ħΙ	뇰콤		型	菿	뇰	€₽	유 믈[ㅇ			\$	
6	<u> </u>			漱		SL	동ය		विष	凯	
ξ₽	바를남			思	플	18	<u> 차</u> 증 ය			餔	
101	对 季 章 臣 古			採	팔	18	음 목눔			त्ते	品
97	급화 물		₹.	₩	굴	88	의층 면			7 4	
SL	두 빛루호	绿	鹤	录》	눌	96	상장 연			爼	
18	희화 조	#	禁	III		87	연할 면			\mathbb{R}	
75	이튿 골			電器		72	1 1 1 1 1 1 1 1 1 1 1 1 1 1 1 1 1 1 1			匣	品
٤I	돌 [0긍특			*		IS	त्र जे जे	姜	姜	鋈	늄
£8	至已			栩	돌	Sħ	岳매	業	类	賣	
II	예간 웨	Л¥	J∤	艷		Sħ	동 매		歪	買	
107	퇴기 왜			[4]		77				掛	
ξI	중 것 경		烫	崩		91	는이 때			料	Но
₽S	99 99			₽	원	90	상 슬쯧			立	
78	是是			[14		96	마鏞 과			귀/	
501	세화를			ĬĬ	류	79	마토과			藍	
₹Z) 울릉 덬	4	蘣	重		09	유를 라			ユ	마
Sty	이희되	辦	榖	棘	둳	78	<u> </u> 큐 큐			末	류
7₹	는 다			14		81	五章	裸	樂	燥	
Sħ	기쥬덬			邳	늄	94	· 기톰 파			強	
94	E INTH			斌	扫	}	취과 단	丑	五	萬	됴
ሯ	대포질등	本日	2000年	阿韓	彔	淬	대표斈믕	本日	廻中	阿韓	븊

65	匀 崩			釟	肩	103	루듶 뭐			重	
₽0I	동마를 되			墨	日	SL	月月		F	豣	
18	原原			l 与		ξξ	년동 리			H	
79	ीं जो जो			旦	ᆏ	97	日春长		嬰	₩,	lя
67	⑤베	封		髯	Ня	02	를 (녹)	7)		#	
67	상 흥챥		钺	44		[]EI	4月春			业	롬
II	正身			4		23	곱록1			依	곰
52	유노			杻		23	출시			非	놈
12	유 증욱			舜	유	ξξ	부 [태수]			¥	
56	景斯	**	#	疑	帚	91	수메뉴			X	
87	ने में		¥4	頹		6₹	4月19			卫	
23	र्मे मी			#		103	나 다그리		E¥	点	
72	건물를 <u>유</u>			M	덈	ΙS	十畳			紶	
68	뼤뻬화료			漆	品	67	구 홍고			井	
05	폐정되			月	口	≤ 6	+ B¬比			沿沿	
50	아물나롱미			美		86	十品七			- 単	늠
85	旧局包			*		8₹	<u> </u> 듀른 울			幸	움
77	桑口			*		SS	后方			*	굼
101	[1]			耕		50I	片关			뒒	
<u>4</u> 9	[11 [277			国		35	哥근퇴ォ			**	
5 6	<u> 유통</u> 톰			4	롬	100	눍눍	壨	壨	壨	눔
₽€	곰 릉롬		间	間		ξI	刘氢百			粉	
66	곰곰		Γĺ	테		67	5등 구	#		#	
65	곰 릉릉	in .	闰	圕		Ιħ	正号 五		#	蜂	百
6	금 통론			汝	곰	86	яя			款	
88	구 출출			瓣		96	도난 용			共	品
SS	司占		\$	凝	占	18	1年編			BI	肩
左	대표돟믕	本日	阿中	阿韓	븊	쫃	대표동믕	本日	阿中	阿韓	堤

				T			0.71.0		T		
12	₹ 1 1 1 1 1 1 1 1 1 1 1 1 1 1 1 1 1 1 1			煤,		79	생구되통 생		季	臿	
86	옷 증논		杂	燛		7 6	44			独	
8	상片			Ŧ		50I	F F			稱	
75	시조 상			目末		<i>LL</i>	55年 分			泉	
09	생각화 상			駹		06	扇羽			曺	
46	₹ %		<u> </u>	劉	a	69	유릉원			盝	PY
69	상돌·		消	賞	상	32	와 취			보	
<u></u>	문 FX			Ξ	무	09	베홒텻		A 1	誓	
46	볼 5 등		条	禁	楺	₽€	류무주		띘	强	
901	소 <u>승</u> 호			猎		64	우 주			重	롡
6E	취 닷			賞		10	는 출 ^년			曩	
12	저장			Ш		£8	통성		游	辮	
76	주 등육		ズ	剩	₹	89	성실 실			ШÌ	
66	선수 문는			歕		ξξ	배성			7#	
1/8	선 사			舍		66	되게 된			#	
€ 1	√ 흥동			34		101	고롱 전		頬	搏	
94	ી 사			#		L ⊅	가를성		粱	歌	장
8	를 사			重		<u> </u>	拉斯比			4	
8	47 47 15			英		87	차남산		-	知	
₽Ę	-{Y ♣~		釽	啪			를 살 다			鼎	
97	र्नमी ४}			7		0₺	상조성			制,	
77	생각호상			强		89	눈물			旦	FY.
87	14 1414			泽		78	FX 탐토			幇	
17	YI웨 5 Y		懒	雕		≤ 8	Y ₹		#	星	
89	베셨장	复	垣	賞		98	HAH			郖	
61	ty h			M		07	더통 거			暑	ŀΥ
86	√ 출오			棟	14	OZ	5.3			事	왕
78	취증 괴			光	0 IA	181	前州			3	HY
86	가유화되		贫	貵	日	6	웨아를 장			南	상
쫃	대포斈믕	本日	圍中	題韓	븊	꾿	대표	本日	2000年	阿韓	븊

쫃	대포돌믕	本目	圍中	百韓	彔	쫃	대포돟븡	本日	2000年	阿韓	堤
10	성 모 성			₩,	0 Y	98	-			χ	+
Δī	주의 성	岸	岸	둹		Ιħ	유흥수			#	
LL	○ 롤 ○			知		SI	뻬어투수			茶	
96	888		챞	麺		68	4 图	凚	藻	遵	
53	ly 륵(Z		厨	田养	ŀY	98	7-7-			手	
59	사실사		拼	鎌		94	수 믈[Y			漆	
65	[x [x [x		梿	橂		08	수룡			鉄	
ħΙ	lty lt2			冊		77	수물(÷	
97	※등 네			*		75	누 릉놈			卦	추
68	[λ [δ		A	X		59	장·나용		頭	琳	소
SS	₹ [п			預	Ţ	06	소 출소 		M	訓	Y
76	가를			想		57	오 른푹			# #	송
Δī	주 흥 关			業		SI	구 년 6				습
58	주 릉 난			1		Ιħ	수 로 스			#	~
07	주를 N			4		SI	카의 · 타른 ·		1.11	¥/	응
16	· · · · · · · · · · · · · · · · · · ·			素	~	19	우등[0	- F	期	機	
₽Z	비를수	+7	+7	悪	샤	0% 6≤	叫 Y	乗	+1	乘	
99	수 등 (0	禁	藝	輸		0 1			山	制制	
SI	수수옾		1/2	以 到	\ \rightarrow	12	HOJ YJ 베좊 YJ			野野	
\sqrt{1}	有用令 令 小 令		图 選	孫	상 상	69 }\$	看 y	目	目茶	示脈	
67	\$ 남\\\\\\\\\\\\\\\\\\\\\\\\\\\\\\\\\\\\		\ ∇t	\\ \\ \\ \\ \\ \\ \\ \\ \\ \\ \\ \\ \\	0	LE 69	[Y Y		操	辑	
\$9 89	수록난	Δħ		外	 	Sty	Y의화 Y		知	擂	
79	÷	VI.	Į ty	掛	١.	15	[Y 증용		1	哥	
IS	÷ Ł +		無	罪		76	\\\\\\\\\\\\\\\\\\\\\\\\\\\\\\\\\\\\\\			単	
97	수흥붜			\$\\		102	[시 음[Ķ			拼	
65	나타면			某		57	콰쉿			食	┢
59	수 [시7] 수		顶	〕		88	퇴수			先	
96	수 목	#	#	豐		7 9	사음 시		卦	卦	

ξξ	引。 引。	П		類		SL	是 美	*	業	紫	
6 1	‡○ 릌			硾	10	68	60 EZ			슜	930
52	葶틒 애			滖		96	A 이 역		- 11	葉	E G
07	는 음식		惷	***	Но	64	더통 뎖		辩	燥	륁
87	상 를 남					16	육기 육		部	極	
£8	가동네용			并	99	۷8	그러를 워	0		**	
56	어논통 라			恕	昂	701	동육			捶	둳
91	표하를 하			#		ξξ	거수를 려			浜	먇
64	좌우등			業		6 5	통영	与	与	뒞	9
701	⁷			狙	장	<i>LS</i>	유흥 여	余	叙	箱	
12	분등	楽	出	獭		12	5등 여			Δ 4	ţ0
46	तकृ त	遥	湿	强	卢	19	명명		亚	業	15 21
ξI		別	7	見		8₹	어화 어	瀕	आर्	攝	뫈
SS	tota			無	40	₽0I	류믃 쉬			昌	귱
501	lw lv+z			丑	lγγ	IΔ	अ अ		7}	部	8
1 /8	馬引			+	₽.	87	생각를 허		74	割,	뇬
97	마릉 댓			úί		97	류 믃 어		母.	亞	
77	작흥 장			盐	무	≤ 8	고기상등 어		駅	联	
86	경기			室		101	6 LE		国	魚	Ю
95	경 흥 경			*		ξ₽	유를도		Œ.	甾	
1/ 9	경매 등	業	菜	實	랗	<u>L</u> 9	રે જે			某	
49	첫 [조[조 [灰亭]◆			申		87	상혈원성	薽	14	離	
18	 			囯		35	角。是		比日	劉	
7.5	VH ÝI			祩		ħΙ	#Jt4 %			某	
II	5등 짓			₽		77	유를(८		業	萋	90
₽€	문성			負		57	49 1240				
77	매통 쉿			幸		85	‡o ‡o	薬	经	薬	
II	식 선 선			申派	₽	8	ゎ <u>゠゚</u> ゚゚゚		每	学	
∠ ₱	당한		甾	雛	ŀ	07	등론 라			詳	후
쫃	대표돟븡	本日	阿中	酒 韓	昻	꾿	대표돟믕	本日	2000年	韓國	堤

쫃	대표چ븡	本日	距中	百韓	븊	쫃	대표	本目	阿 中	阿韓	彔
₽₽	용 난士풒			英	9 9 9	65	공뤀	重	並	湩	공
67	라이 화 영			踩		79	웅 뜻수			퐭	옹
₽Z	7등 에	# 7 1	7	薆	l⊧o	05	드뤼 쉬			阆	
<i>LL</i>	오셜美디		吳	绲	ᆼ	68	운주 뒤		迅	園	공
32	배류등 궁			型		901	당 른옥	H	Ä	I	
ħΙ	すが セ			王		94	류성		斑	澎	
701	등모에 외외 궁			4		ΙS	원과한 원			114 114	
57	눙눙			王	눙	87	원할 원		園	顚	
46	동탄			喜		08	등 묶			玩	
7.5	궁 호높血	雷	雷	圆;	궁	OΔ	高哥			Ħ	룡
59	6 전화 6			柒	귱	ħς	허昂 허			瀬	님
98	各元			‡ }	왕	97	허메를 허			4	
18	용 문많			王		78	남남			办	
76	は出			14	ਰ	100	등 를 용통			事	
25	安夏七			強	ਲ	1 01	# 믈[८			联	쁑
86	늄 [6 농눔			鄠	늉	€ħ	4 <u>\$</u> [4]	影	歌	影	
90	학교사학육			浴		75	#룩	粱	梨	禁	
65				筻	융	77	류미 <u></u> 당등 유			甲甲	
59	용릊			田		<u>78</u>	상 롱는그남			≱	
100	용론류		41	松		95	어퇴상			47	
95	- 구구를 수		H ,	憂	낭	97	상흥 분			事	
<u>78</u>	수포			χ		57	每[红			¥	 뇽
6 1 /	· · · · · · · · · · · · · · · · · · ·	配	黑	温		1	뇽를[ረ		H7	育	
30	9.6			<u> </u>		99	70		科		ГЮ
69	⊹ [H			脚		12	등의 등		77		0
<u>1</u> 29	4. £			#		IS	마취등		¥4	滑	믾
32	수 높글 중			! !		100	무너장			是 是	
I.Z	공물 년 		고	幸	공0	86 86	- 등록 - 등록			劉 立	티이

91	₹ (० +戶술		\$4	蝉		46	한 전			铺	
100	상 를 음식			蒸		86	쌍통성	グ	煔	猫	
77	₩ ₹	暑	皋	皋		88				兼	
4	선 선론			幸	乂	07	취개 정		审		
89	프			Y	10	69	馬马			田	
7	왜 히			日		Ιħ	조국	錘	舞	쬻	잔
₹7	IIO 년	-		-	尼	65	추수용		歿	嫡	
₽€	C 을 챥			٠£		98	F 슬북			兼	
05				図		102	拉斯拉			净	
11	어⑤ 히			= }		6 5	동국		至	鄺	內
78	के व		Υį	<u>π</u> = Ωπ		99	X 증용		ŢŢ	镆	
10	VJ륙 5			Υ		10	유명화 저	暑	뢅	鱪	
04	돈와 히			ELD		18	5 것			到	ŀΥ
SI	To 류			15	5	ξI	나돌 왜	歩	专	#	NY NY
96	더를리		票	霊	Ь	64	杯予杯			*	
66	[0 [1]0			2		99	개톰 개		挻	拼	
95	식통 이			酱		<i>}</i>	개눔 개			* *	
1 /6	[0 문풍			雞		19	<i></i> 강흥 개			尹	
10	[o [*/			M		69	무증 왜			鎌	
48	lo i			=		84	长子			量	北
32	[0를[1		甘	蜇		79	-{\range -{\range\-\frac{1}{\range}}	盐	绿	科	
9₹	10 H			且	10	08	생생활장	拤	北	莊	
5 5	너 를 보다			掛		76	온임ロ		E.	甾	
16	허哥허	到	到	滋		501	5 3		升	爭	
∠ ₱	6 뤋국6		Χí	鶈		87	& 른			毐	상
201				五		78	선흥전			卦	
II	등 증용		X	斄		52	\f\\\\\\\\\\\\\\\\\\\\\\\\\\\\\\\\\\\			排	[찬
8	는 뜻			氰	이	SS	산릌선			Ŧ	
53	응 혈응	Ä	M	涮	00	19	不至今			貝	小人
淬	대표돟믕	本日	圍中	阿韓	彔	쫃	대표⋦믕	本日	廻中	白草	彔

SL	至版		草	貿		OΔ	온 닫남			衆	
90	포롱포			佃		<u>L</u> 6	옷 롱[/남			重	
<u>LS</u>	安를正		雕		조	_	가동네 올			中	중
107	班別 別		强	題		89	살바			174	줃
08	天 F- 天			葉		IΔ	千臣			里	
₽Z	M 을(X		伴	馕		05	7 67			王	
86	\\\\\\\\\\\\\\\\\\\\\\\\\\\\\\\\\\\\\\			溪		IS	주출			湿	
91	[x 0-10			兼		70	수출				
08	경툳게			刹		66	구 <u>슬</u> 볹			*	
53	五三州		料	##	 Y	69	吾届安			拝	
8	各資份			芸		06	- 上 長 長			卦	
₽ ∠	8 548		斑	頁		ξξ	~ 子 关	图	图	星	구
∠ ₱	& 17 B			知		85	외톰 정			蓝	조
66	온 롬-			#		32	원작			7	조
II	동혈완	床	耕	耕		SS	온 증축	狱	YY	孙	
05	유를성			正		94	옷 옷		峙	藝	
ξ8	오를 나			화		102	운 [%		妽Ł	種	
84	& 1	劃,	劃,	剿,		ħ∠	올 날 10			崇	
81	온류			琙		95	운 류큐		湖	銤	冬
₽8	동혈뜻쎈	献	献	急		96	를 (y곤			莽	뤃
1 /8	고요할 경	蜡	辑	弫	전	7.7	를 증성			卦	
67	P 로 성			鉄	ద	77	군 증푹			讏	조
32	A A	点	点	扫黑		78	原字			图	
S 8	문 (K-12			却	돲	7 7	뇌체로			執	~
LS	마너졐		井	育		1 9	포 흥[노	景	歌	杂	
57	문 증완		鄸	跳	弦	IΔ	포싱 포			78	
901	通의			剰		Δī	포 % 포			腫	
SI	정률 정	긔	<i>≩</i> ∤	拿		72	아외포			旗	
102	운정화 정			至	잣	7₹	개 료 조			古	조
쪾	대표	本日	2000年	阿韓	皋	淬	대포§믕	本目	2000年	阿韓	泉

녿	대표	本目	圍中	阿韓	昻	쫃	대표돌븡	本日	阿中	阿韓	昻
6	오르류			酎	K 양	88	平		祟	青	L
501	운 년운	罪	<u>IE</u>	歪		\\\\\\\\\\\\\\\\\\\\\\\\\\\\\\\\\\\\\\	挥炸			-{{-	
59	[노름[4			至	\	1 ⁄ε	는 중	174	74	圍	坏
901	Y Y- Z			執		68	fx ft1-f0			軬	
SI	大 昼- 人			特		89	<u> </u>			习	捧
īΔ	(× fu			斑		1 ⁄8	₽h			Īlí	ਨ
64	区共			学		96	장상			泉	
57	휽꾀			म		66	를 킁킁	孫	茶	麩	
901	区中代学			祟		OΔ	일천천			Ŧ	
7.5	X 20			跌		12	왕亭 쇠			关	
12	⊻ 를 [◊			至		£8	可到	紐	辩	穩	호
} 01	[x 0 \$		斑	珠		56	张 即	鵻	鵻	辯	ਨ ਨ
86	는 릉군		耳	孠	 -	6 5	왕릉륵	單	祀	型	
6	장군선	悪	#	悪	고	100	동을댐	梨	集	崇	
19	1月至	宫	凶	平		87	各資本	鼾	獣	======================================	
18	IN IN IN		草	重	1-	}	8 프 프 그 그	皇	- 集	星	11-
1 ⁄ε	마음 등		刑	夏	를 다	55	문	*	本 }	副	天 -
68	五司公司			兼	[]	<u>LS</u>	五雪山				초
56	다. 다		林	海	1+	8	주 급 전			LEZ	
ZOI	서 라 라			#/ ¥=	ł̄Σ	ςε 	当日 字 字 字			車	포
701	点		-7	# #		07	호 (a la			+	조
87 28	동등 첫 소웨 시			事	捧	\$8 \$8	호 음·년 동 8년			林	호
ξς	乔			菜	고 샼	6I	¥ \$ \(\alpha \)			最	추
86	5 오	4	\$	₩.	참	102	- E-			辦	
103	是此五			即	년 샹	84	→ <u>○</u> 茶	〕	〕	追	
501	5 校			张		35	추별	FY .	EY.	M	추
IOI	(本語)			菜	Η̄̄	6I	고 문			孝	초
75	报 對		来	狱		72	롲쥬			田	출

쫃	대표돟븡	本日	圍中	阿 韓	皋	쫃	대포돟믕	本日	2000年	阿韓	堤
SL	扇왜옥	臣	甲	轚	충	09	어램 등			\mathcal{M}	륜
18	중 [조			¥		19	베 正를 페		洳	朔	뺍
79	\$ 65			岛		101	西京		M	Ĭ	
98	长星			¥п	추	78	医存至			뉘	뮲
Sħ	날롤[0			捒		10	교화 교			動	
1/ 9	17 12 12			頑	天	ħΙ	과 의 의 의			址	윤
∠ J	太昌之中			以		66	등등 폐		Ħ	鼠	旭
88	百届习			挺		Sty	則五			华	五
1/ 9	[×̄ [٥	州	취	盥		68	당흥 포			弹	
77	혽퍉벾		[i]	ĮIĬ	ļĀ	<i>₽</i> S	눞 롱/너Y			酱	_ 눞
<u>78</u>	IX GIX		亲	賖	ļĀ	56	5 班			業	<u> </u>
09	5분 5			7	호	₽0I	몸의 뫂			뱀	모
 ₹∠	무를		+\$	揺	店	61	바라옾		M	通	옾
<u></u>	世 夏世			刹,	怔	69	옾 닭옾		丰	音	'-
12	1를 1			과	日	ξħ	교 농년			類	 <u> </u> <u> </u>
65	白屋			1	'-'	59	四大			数	'
88	消息百			A		∠ ₱	· Fire No.			7.	尼尼
05	살음 타			***	11	89	子名]]]	憲	I=
10¢	旧是			*	旧	17	상이들의			呼	년
46	旧是			¥	_	12	수배수			1	
51	크 EZ 드로			 	팔	75	년 X ()			可	I -
 	울 [4롱글	20	¥	淋	욹	61	의제의 여 <u></u> 문 와		1 14	夏	년
<u> </u> <u> </u> <u> </u>	1	1)) () () () () () () () () (更 ()	更	国	88	배증 와 와테 와	/ π/		質	후
97	년 5년 동네 주 교		近	E.	ᆿ	L	라 이물 화 배통 화	点	華	韓	고
20I 90I	产			Xt	늘		라등 화		14 	間	_
96	베도를과			強	伍	25	4.		EN4	寒	
98	吾写山			秋		76	화계화			列	
05	좌〉를 등 교			[#	균	L	호수호		X	薫	

88	구류고구			蟄							
	호현호				$ $						
96	것 흥 난			접	ᅙ						
83	호수호			蝌	호	ξ₽	바류회			录	
69	호 [[≺	H	Ħ	Ħ		81	기륾호			晕	<u> 0 </u> -
SS	D = 2			挺		68	\$ E0		**	顚	0 0 -
Ιħ	호를낚			和		107	후류	置		蓋	녜
96	호을돗크부	남	占	號	호	94	흄츱(M	용
€₽	호띰	到	到	萧	희	98	中国		ži.	*	후
Ιħ	등왜 왜	單		軍		78	중 [출크 (llt.	III	구아
56	영류영			ſι±		10	호남		끸	敎	
48	고양 형			紐		77	호롱덤노			뒬	우
91	양고			H	9일	77	<u> </u>			案	
₽ 7	다음 형		44	#4	ID ID	85	두 등 등 급			챛	<u>ਛ</u>
1/ 9	四星			珊	릳	∠ ŀ	고등회	∌	₹	昼	
97	어질 회		型	覆		94	な暑			□	ᅙ
78	及弄白九		Œ	餁	둳	66	후 무디			青	
₽Z	후 주(車	녣	96	윦를느	黄	黄	黃	화
76	외화화외		共	捍		18	^동			县	활
69	fi 외	鄞	鄞	型	卢	LΙ	기뻐화화	俎	狿	濳	
SL	10 1010			向		97	두 무 글			串	후
901	₹ <u>\$</u> [८‡§			春		ÞΙ	ষ্ট্ৰ ষ			吐	
09	원론(Y		4	编	0일	76	শুকু পু		ى	賞	
18	나의 해			幸		16	位景			X.	
99	是是			玣	99	78	류류 화		虫	巽	
LS	왜칠 왜			星	2	6	包含			71	
ξς	톺 왜		掛	摑		06	卓差		赤	華	
16	₩ <u>₹</u> 2-{H			媝	He	06	卓差			<u></u>	
8	다 를 다			₽	한 민	17	선원 그림의	匣	阃	暈	호
501	년 ^루 년			趴	녆	98	오 릉돔		写	T*	양
쫃	대표 응응	本日	2000年	阿韓	· ¹⁻	ሯ	대표	本日	2000年	阿韓	-

人主黨古奉,冊谷,谷對

在 所: 02872 Seoul 特別市 城北區 普門路 105, 2872 Seoul 特別市 城北區 普門路 105, 2872 Seoul 特別市 城北區 普門路 105, 2872 4261 電 語: (02)923-4260 HP: 010-5308-1559 FAX: (02)927-4261

homepage: https://www.orientalcalligraphy.org

alam 카페/왕왕/예혈호 / daum cafe/seoyeamadang

E-mail: seounggok@hanmail.net info@orientalcalligraphy.org

- (1991, 9891, 7891, 2891) 逐刊舒범 預術美力財立國。
- SEOUL市立美術館 招待作家 (1996, 1997, 1998, 1999, 2000)
- 陪育豔小文(前 請術美升展立園)臺戰文輯 畵 黈坛金 園劑。
- 陪育豔小文(口入专鯡東贊自田大)臺戰文翰念孫 公 平參幸 脈故器跡 本日。

- (宮酃景) 丑類 聂員套查審 會大臺戰 敷堂 丑 嗣申•
- (销會깨藝小文刻工) 丑風 聂貝委查審 會大臺軒慕彭 虫光谷栗李 覺大•

- (堂構 飄察響) 吳貝袞査審 風大小文察響 回7第 •

- (2010.11. 22~30 藝術의殿堂 書藝博物館)
- 員委問席玄正 會啟家書國韓 人去團垣。
- 丑

 困 對

 梵

 整

 告

 器

 語

 品

 野

 五

 電

 五

 五

 異

 大

 電

 に

 す

 は

 か

 や

 や

 異

 大

 電

 に

 い

 や

 は

 か

 や

 と

 い

 や

 は

 か

 や

 と

 い

 や

 は

 か

 や

 と

 い

 や

 は

 か

 や

 い<br /

저작되법의 제재를 받습니다.

- ※ 본 책의 내용을 무단으로 복사 또는 복제할 경우,
 - ※ 잘못 만들어진 책은 바꾸어 드립니다.

图000,02 亿

후페01시 www.makebook.net

FAX 02-725-5153

(庆묵주 사고) 8~1607-387-30 樟ᅜ

소소 서울시 종로구 인사동길 12, 대일빌딩 3층 311호

등록번호 제300-2015-92

튜웨이 이울 G·이 전 화

시선출전문(전)○주) ॐ トト빵眥

저 자 의 형 기

6월 연초 日리 RT 후0202

韓中日并運黨之808 線量